森林曲

原　著　　孙健忠

改　编　　陈梅鼎

绘　画　　群　力

上海人民美术出版社

连环画文化魅力的断想
（代序）

　　2004年岁尾，以顾炳鑫先生绘制的连环画佳作《渡江侦察记》为代表的6种32开精装本问世后，迅速引起行家的关注和读者的厚爱，销售情况火爆，这一情景在寒冷冬季来临的日子里，像一团热火温暖着我们出版人的心。从表面上看，这次出书，出版社方面做了精心策划，图书制作精良和限量印刷也起到了一定的作用。但我体会这仍然是连环画的文化魅力影响着我们出版工作的结果。

　　连环画的文化魅力是什么？我们可能很难用一句话来解释。在新中国连环画发展过程中，人们过去最关心的现象是名家名作和它的阅读传播能力，很少去注意它已经形成的文化魅力。以我之见，连环画的魅力就在于它的大俗大雅的文化基础。今天当我们与连环画发展高峰期有了一定的时间距离时，就更清醒地认识到，连环画既是寻常百姓人家的阅读载体，又是中国绘画艺术殿堂中的一块瑰宝，把大俗的需求和大雅的创意如此和谐美妙地结合在一起，堪称文化上的"绝配"。来自民间，盛于社会，又汇

入大江。我现在常把连环画的发展过程认定是一种民族大众文化形式的发展过程，也是一种真正"国粹"文化的形成过程。试想一下，当连环画爱好者和艺术大师们的心绪都沉浸在用线条、水墨以及色彩组成的一幅幅图画里，大家不分你我长幼地用相通语言在另一个天境里进行交流时，那是多么动人的场面。

今天，我们再一次体会到了这种欢悦气氛，我们出版工作者也为之触动了，连环画的文化魅力，将成为我们出版工作的精神支柱。我向所有读者表达我们的谢意时，也表示我们要继续做好我们的出版事业，让这种欢悦的气氛长驻人间。

感谢这么好的连环画！

感谢连环画的爱好者们！

上海人民美术出版社社长 李新

2005年1月6日

出版说明

在1973年至1976年间，为配合宣传知识青年"上山下乡"运动，我社（当时与上海各家出版社合称为上海人民出版社）陆续编辑出版了一套以"广阔天地，大有作为"为题的连环画，包括《浪尖上的歌声》、《火红的青春》、《新松屯的后代》、《驯鹿记》、《朝霞》、《延安的种子》、《映山红》、《牧马姑娘》、《"银花"朵朵开》、《麦收之前》、《丁敢闯》、《组织委员》、《"农垦68"》、《楚英》、《森林曲》等十余册。

这套画册在当时反映知青生活的连环画中影响极广，发行量巨大。其影响不仅仅在于它的规模性，更在于一些卓有建树的专业画家如贺友直、汪绚秋、罗盘、陈谷长、王仲清的介入以及部分优秀知青画家的参与。由于有了这些画家的介入，使这套连环画册在承担宣传任务之外，也具有了一定的艺术特色。例如《映山红》对疏密关系的注重；《驯鹿记》中明快细腻的笔调；《新松屯的后代》里鲜明的个人化特点；《延安的种子》在松动的黑白对比中呈现出的凝重感……无不是这一特色的反映。

由于受到当时历史氛围的制约，在这套画册中，画家笔下反映的知青生活，一般都遵循着一定的模式：知青们饱含革命热情，来到广阔农村或农场，

通过组织的代表或革命前辈的引导和感染，更加热爱祖国农村，并最终在与自然或敌特的斗争当中，取得生产或学习的进步，成为优秀的接班人。除去我们前面提到的作品之外，画册中的《火红的青春》、《组织委员》、《"农垦68"》、《丁敢闯》等也多是这样的叙事结构。

时至今日，我们拂去历史的尘埃，再次打量这套连环画，我们仍然能够感受到画家们力图接续传统艺术的努力。如今已是数十年过去，绘画艺术变迁一日千里，也许正是源于当年那些画家的努力，才能让人从纷纭的历史中，接续起绘画艺术变迁的脉络。面对这套连环画，或捧或贬都在意料之中。作为一个历史存在，翻阅它们能够让人重拾当年连环画艺术的记忆，有助于对那段美术史重新认识和反思，这也是我们再版这套连环画册的初衷。

最后要说明的是，由于稿件的寻找和整理较费时日，这套连环画将分批出版。

编者
2010年9月

毛主席语录

知识青年到农村去，接受贫下中农的再教育，很有必要。

农村是一个广阔的天地，在那里是可以大有作为的。

【内容提要】 下乡知识青年陈小名，当上了看山员。在公社党委的热情关怀和老看山员的细心栽培下，终于掌握了看山的本领。在一次扑灭山火的战斗中，他勇敢顽强，不怕牺牲，获得了贫下中农的一致好评。

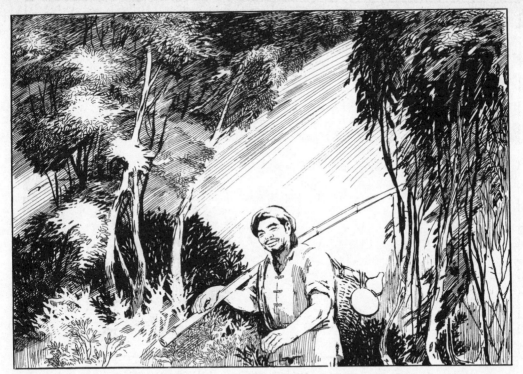

（1）秋天里的一个傍晚，十分闷热，一场大雷雨眼看就要来了。老药匠田登仁背着一个酒葫芦，来到尖子岭。他和尖子岭上的老看山员向德明有着很深的交情，而且好久没来看望了，心里真想念那老汉哪！

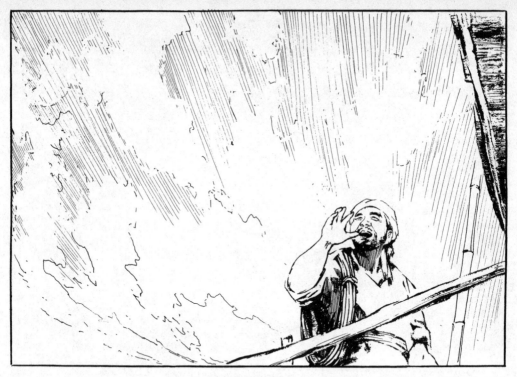

（2）这时，用杉树筒子搭在岭上的瞭望台，已出现在田登仁面前，他对着台子，大声地喊："老家伙，你还活着吗？"

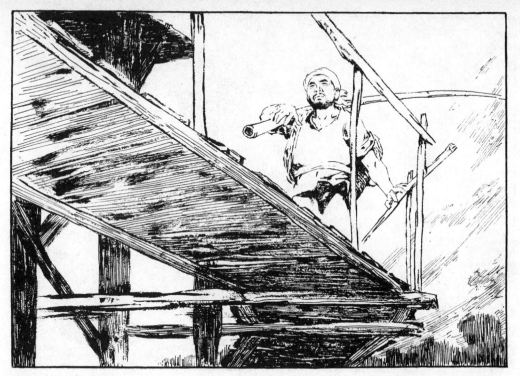

（3）按照往常的情形，那老看山员早就跳下台子，到了他面前，呵呵大笑道："在哩，这时季，我可不能离开尖子岭呵。"谁知今天有些异样，他喊了几声，却没听见回应。

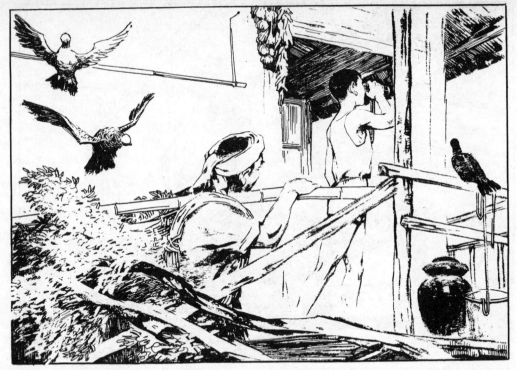

（4）是老汉没听见，还是他胸口痛又发作哪！想到这里，老药匠三步并作两步，顺着梯子爬到台子口，只见一个二十来岁的后生，正站在窗口边，举起望远镜，聚精会神地瞭望着大森林。

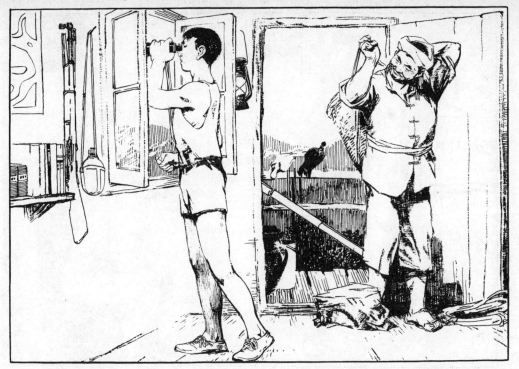

（5）老药匠问："后生，你师傅呢？"那后生回过头来，笑笑说："你等等，自己找个地方坐坐吧！"说完，又转过身，举起望远镜，继续去搜索那绵延无边的林海。忽见远处有股烟子，那后生脸上顿时露出紧张的神情。

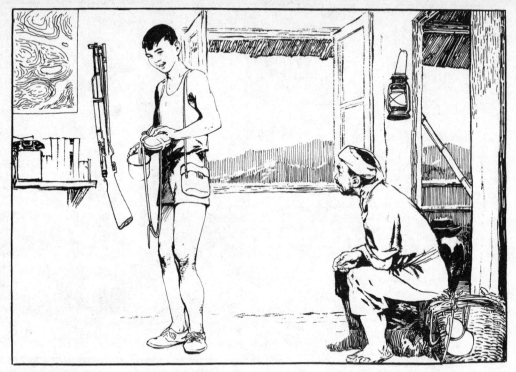

（6）过了会儿，那后生终于轻松地吁了口气："不会错，那是烧草木灰的烟子，不是发山火。"忽然，他转过身来，抱歉地说："啊哟，老伯伯，你是来找向大伯的吗？他下山回寨子去了。"

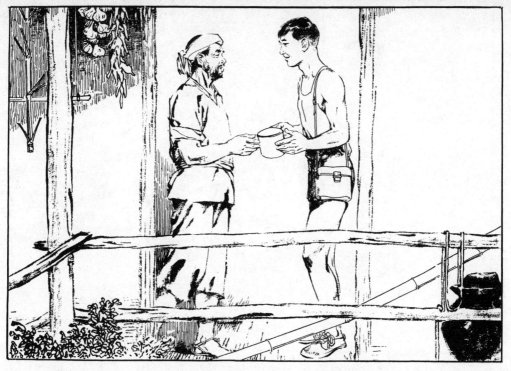

（7）老药匠感到这消息实在太突然了。后生看着田登仁的装束，高兴地叫道："你准是采药的田大伯，向大伯临下山时还说，往后很难和你见面哩！"

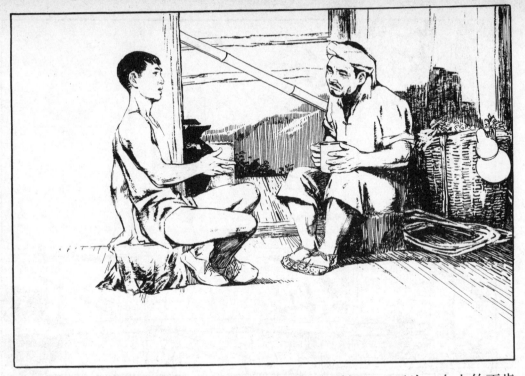

（8）老药匠赶紧询问老看山员的情况。后生告诉他："开头，向大伯不肯走呵，公社党委书记老吴对他说：'你已经是六十多岁的人了，最近胸口痛得又厉害，要找个好医生给你治治。'"

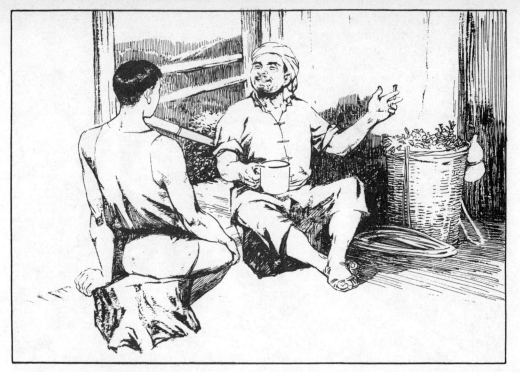

（9）"是要好生治治，这老头子，一点不晓得痛惜自己，我看哪，非对他来点强迫不可。"老药匠掏出草烟叶子，卷了一支喇叭筒，一边烧，一边谈起向德明的一些事情。

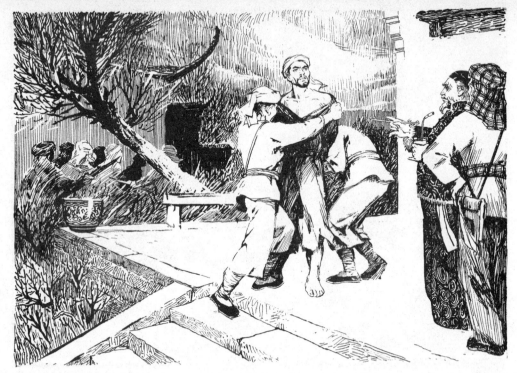

（10）解放前，向德明给山主挖山种树。山主的心肠黑啊，一年到头，不光不给工钱，还勾结土匪，抓他去挑鸦片、背子弹。

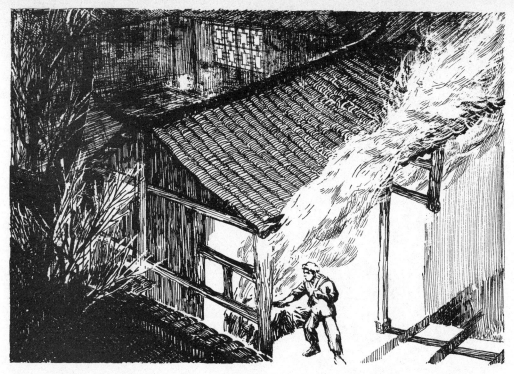

（11）向德明忍无可忍，放火烧掉了山主的风水门楼。就在这一夜，他逃进了大森林。

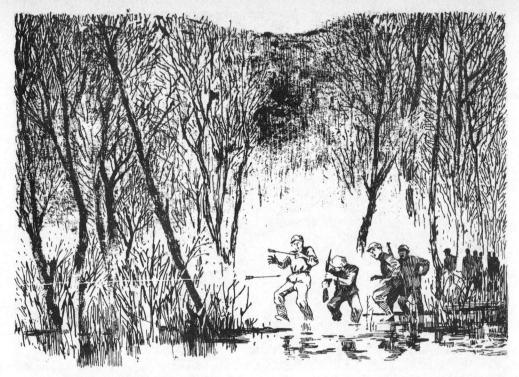

（12）凶恶的山主派了许多匪兵，进山去抓他，人没抓着，匪兵却在树林子里遭到了药箭的袭击。

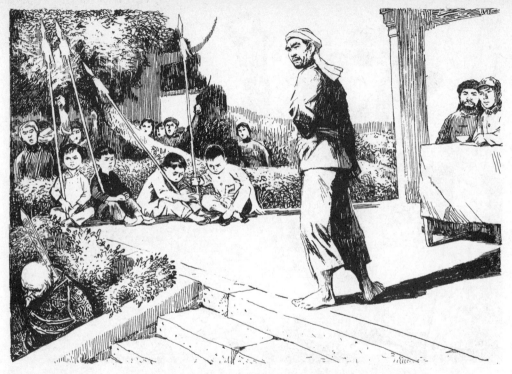

（13）解放后，穷苦的林农翻了身。向德明跑出大森林，找到亲人解放军。在党的领导下，斗恶霸，剿土匪，他都一个劲头往前冲。

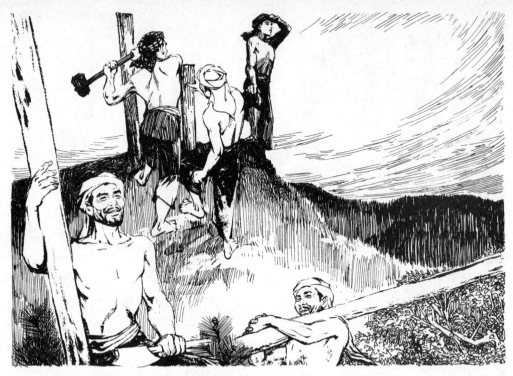

（14）合作化以后，树林子都入了社，成了社会主义的财产。从此，向德明就当上了大森林的护兵。他挑选了尖子岭这个最高的山头，搭起一座瞭望哨，安下了家。

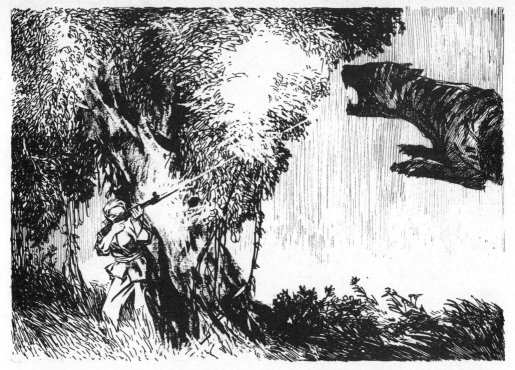

（15）那时，这里还是一个虎狼成群、人迹罕到的原始森林。他上岭那天，就用快枪打死了一只老虎、两只豺狼。十多年来，这方圆几百里就没发生过大山火。

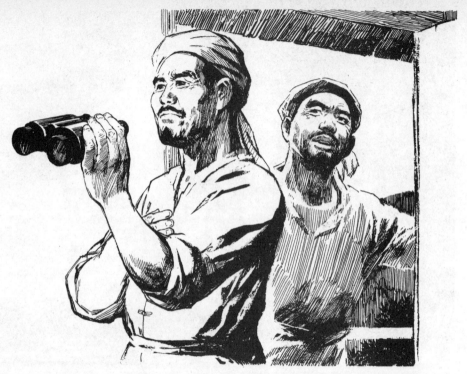

（16）三个月前的一天，老药匠到过这里，他爬上台子一看，几乎惊呆了。向德明一只手举着望远镜，往外瞭望，一只手使劲地顶着胸口，紧紧咬着牙巴，黄豆大的汗珠子，一串串从脸上往下掉。

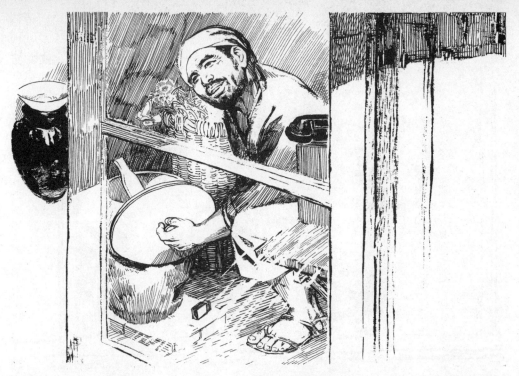

（17）老药匠摸摸火盆，灰都冷了，揭开鼎锅看看，饭也馊了。这老汉总有一两天没沾水米了。老药匠见了这情形，喉咙颤抖着说："病又发了？"向德明回答的声音很低："不要紧。"

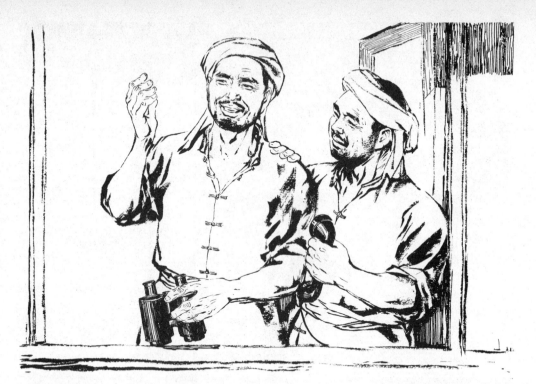

（18）老药匠劝他休息一会，向德明喘着气说："这号天气，山火最多。"
老药匠又准备给诊所挂个电话，要医生上来给他治治。向德明说："正好
哩，你告诉一声拉达大队的王队长，在他们后山下，放牛娃儿又在作孽，放
火烧野蜂子了。"

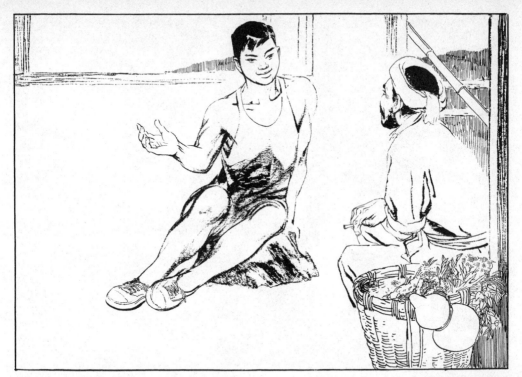

（19）"向大伯那一双眼睛可神奇哩。"后生抢着说，"这方圆几百里的每一座山坡，每一片树林，什么地方冒起烟子，他只消看一看，就能判定在哪个公社哪个大队的哪一座山坡上。凭着烟子的颜色，就知道是发山火还是烧火土灰。

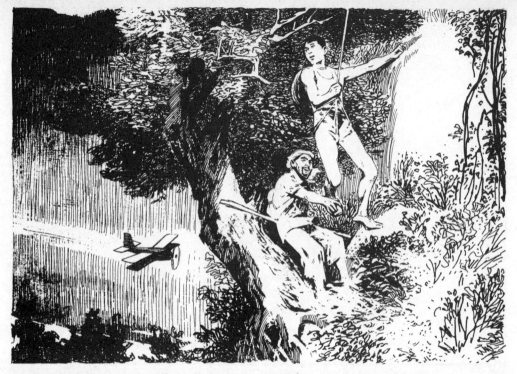

（20）"记得有一天，向大伯对我说：'陈小名，你不是要学这看山员的本领吗？跟我走吧。'说完，就背了个饭袋子，挂着根杉木棍，领着我上了'路'。

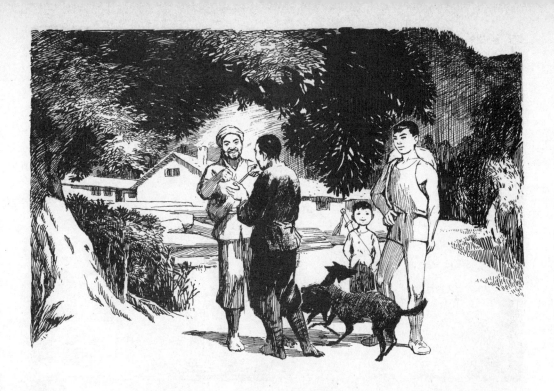

（21）"我们沿着狭窄的栈道和险陡的岩板路，走进了一个个寨子，访问一个个老林农。

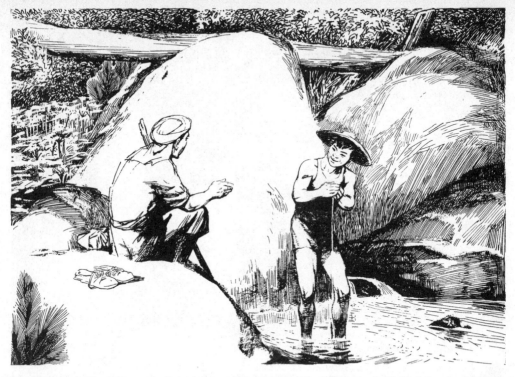

（22）"大伯坐在一块岩石上，从树皮夹子里，拿出一张牛皮纸，极为认真地说：'小名，会画画儿吗？'我兴奋地说：'会，我在学校时画过。'

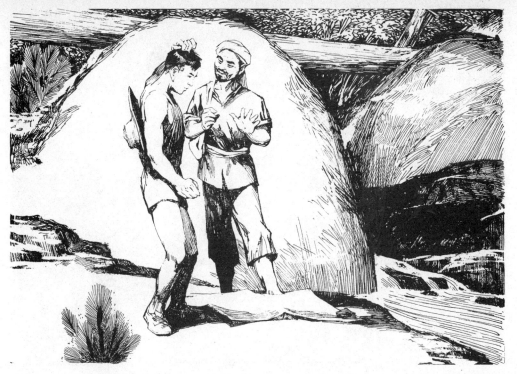

（23）"'那好。'大伯很高兴地说，'你把方圆这几百里山、水、树林子都画在纸上。'我一时没懂得大伯的意思，说：'一张纸怎么能画得下呢？'

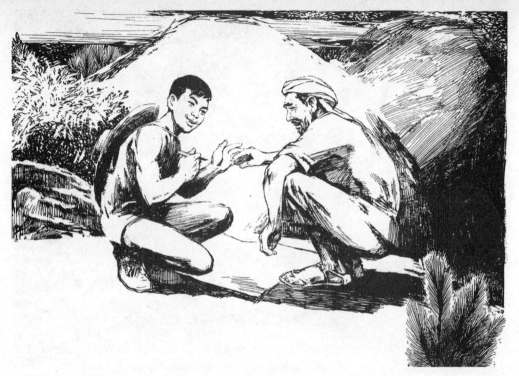

（24）"'吓，怎么画不下，一个世界不是也能画在纸上吗？''啊，您是说画一张地图吗？'大伯点头道："对，对，画一张《林区地形图》。'

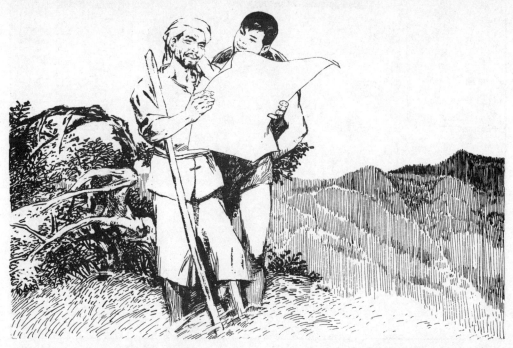

（25）"我快活地接受了任务，一边走，一边画，直到完全熟悉了这一带山林的位置、地形的特点，在牛皮纸上画满了圈圈、杠杠、弯弯、点点，才跟着大伯回到尖子岭上来。"

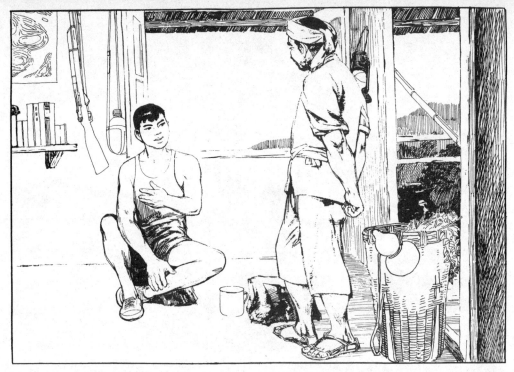

（26）"他就这么不声不响走了么？"老药匠急着问。陈小名说："向大伯可坚决哩！他告诉老吴，眼下是秋季，树干了，草枯了，打雷扯火闪，最易得发山火，要走等过了秋再走。

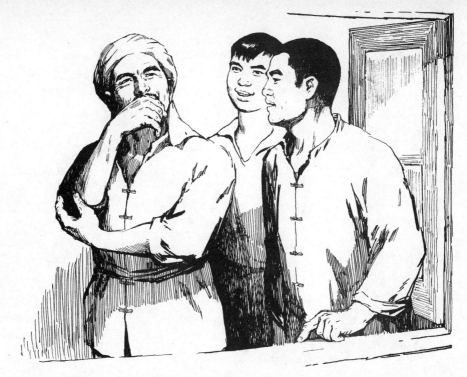

（27）"老吴还是不答应，说这是组织决定。这可急坏了向大伯，他久久站在窗口，望着树林子，叹口气说：'哎，我在这岭上整整十八年啦。'

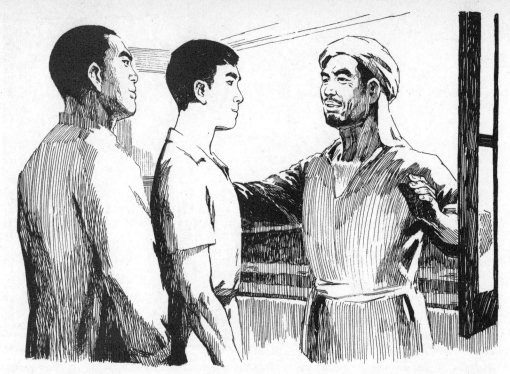

（28）"隔了好半天，他才招呼我走到窗口边，说：'解放前有一年，也是这个季节，打雷起了山火，烧了七天七夜没有熄，四十九座杉树坡都变成了黑炭坡。'

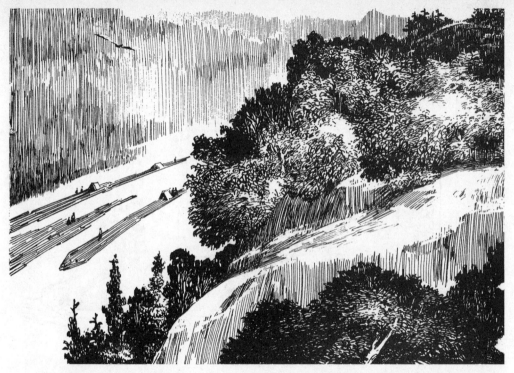

（29）"向大伯说：'如今，那葱葱茏茏的大树林子，对国家社会主义建设的用场真大哩。无论城里、乡里、天上、地下，什么事情能离得它？'

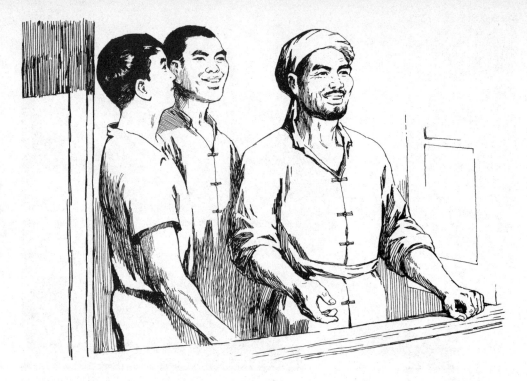

（30）"他还说：'嘿，多么好看的景致哇。我在这里，就这么看了十八年哪，我还觉得一点没看够呢，我真愿意站在这里看它一辈子呢。'

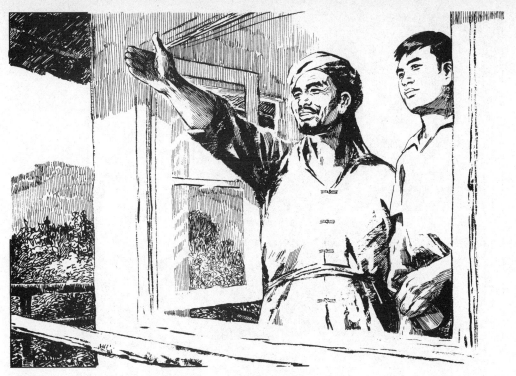

（31）"临别时，是一个早晨，向大伯将我拉到窗口边，又把望远镜郑重地交给我，然后说：'拿起它，往前看。'

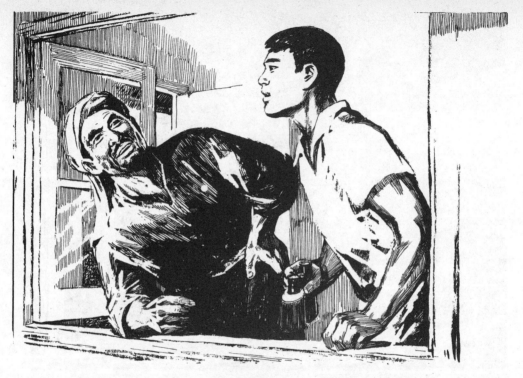

（32）"我举起望远镜以后，向大伯问我看见了什么？我说：'密密的树林子呀。'向大伯又问：'还看见什么哩？'我说：'很高很高的山呀。'

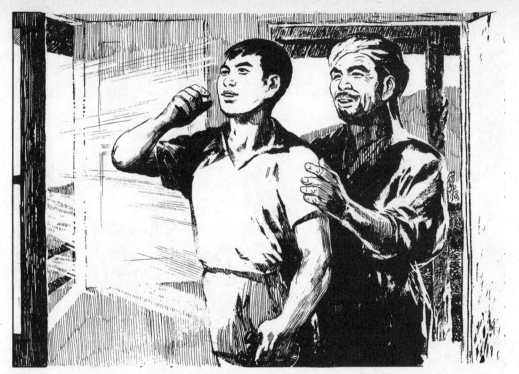

（33）"向大伯追问我还看见什么，我不晓得该怎么回答了。这时，一轮红日从山巅上升腾起来，满身放射着灿烂的金辉，在大森林上撒下了跳荡的光焰。我大叫着：'啊，太阳，火红的太阳！'

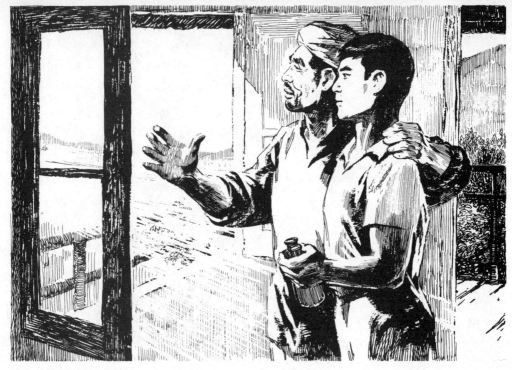

（34）"'是啊，'向大伯欢笑着，'站在高高的尖子岭，每天最先迎接从东方升起的红太阳啊！'

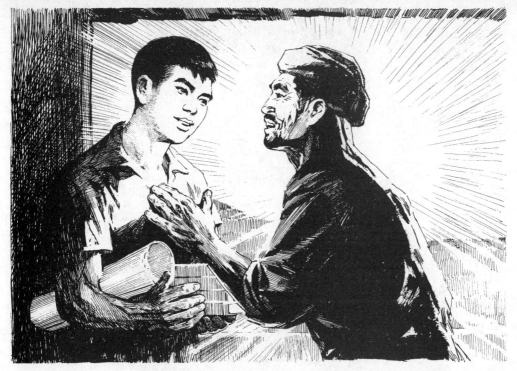

（35）"接着，向大伯把那张《林区地形图》交给我，又捧着一套《毛泽东选集》，说：'这是我上岭时带来的，十几年来，我一页一页翻着它，一句一句读着它……现在我就不带下去了，都给你留下，你可要好好地学哇。'

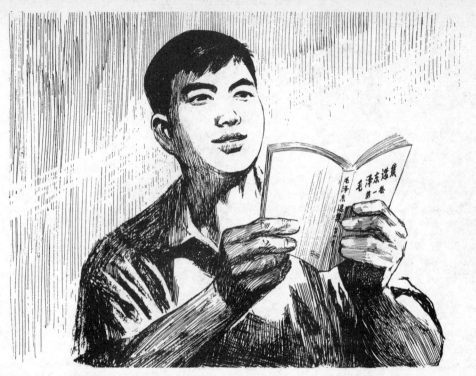

（36）"我用双手接住了这四本厚厚的大书，激动得全身热呼呼的。我看着向大伯批在书旁的弯曲的笔迹，心想，老人为了读好毛主席的书，花去了多少心血，战胜了多少学习中的困难啊！这给了我多么大的鼓舞和鞭策啊！

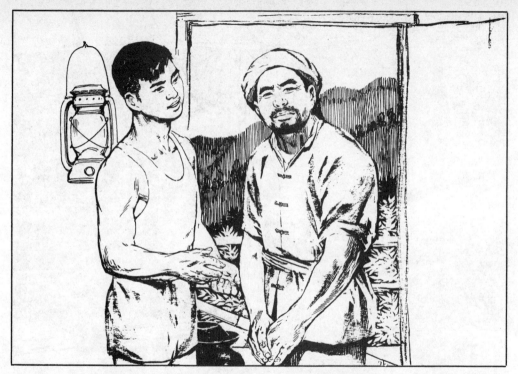

（37）"就这样，老吴硬是把向大伯接下山，回寨子去了。"老药匠听完叙述，心里还有些难过，说："那老头子是打算在尖子岭上过老的哩。他一走，往后就很难和他在尖子岭上碰面了，我这打站的地方也算撤了。"

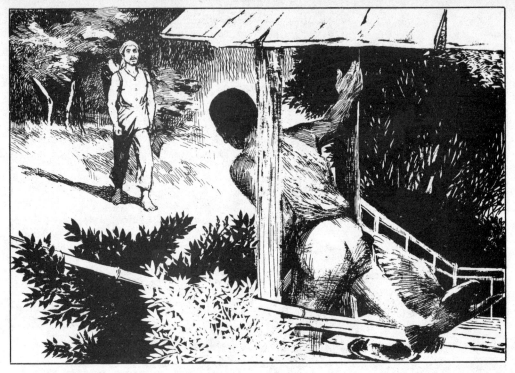

（38）正说着，突然台子底下传来一个粗重的声音："老伙计，你又在背后嚼舌头啦？"听到这声音，陈小名急忙迎向台子口。只见一位身架高大、气宇轩昂的老人，身背竹背篓，手提开山斧，已站在台子脚下。

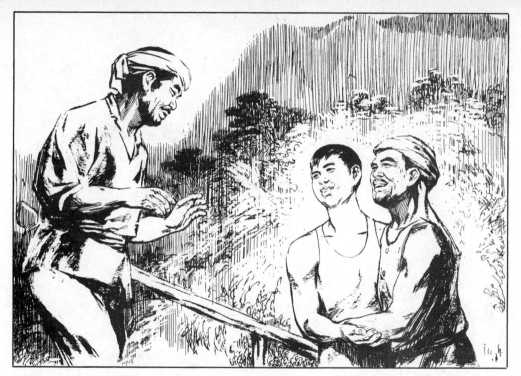

（39）陈小名咚地一下跳下台子，热呼地喊："向大伯呀，正在说你哩。"
老药匠早就迎到台子口，带着很重的感情说："老哥呀，我默神今天在尖子
岭上看不着你哩。"

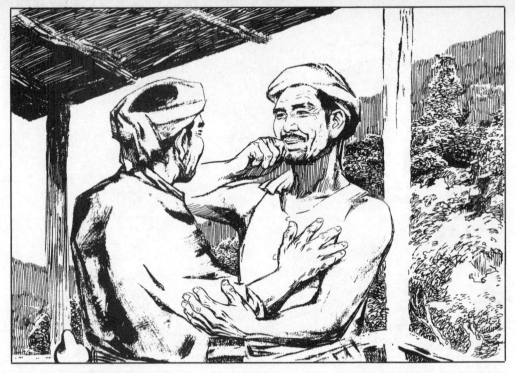

（40）陈小名把向德明扶上台子，生火烧水去了。老药匠问老看山员这些天是怎么过来的？他摇摇头说："这些天呀，吃饭不知饭味，喝茶不知茶味，拿起斧头呢，忘了要干什么，眼睛一闭，好像又回到尖子岭上了。"

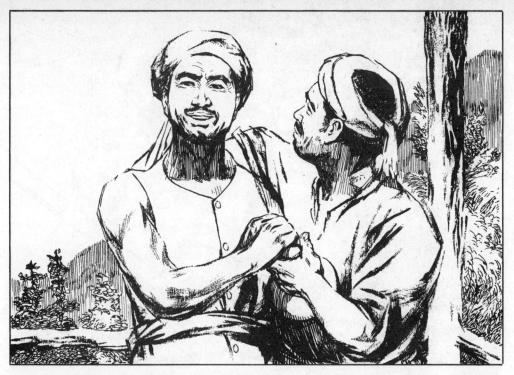

（41）老药匠想出了安慰老看山员的办法，从腰上摘下酒葫芦，递到他面前。老看山员大手一推："不能喝。你没发觉今天这么闷热吗？"

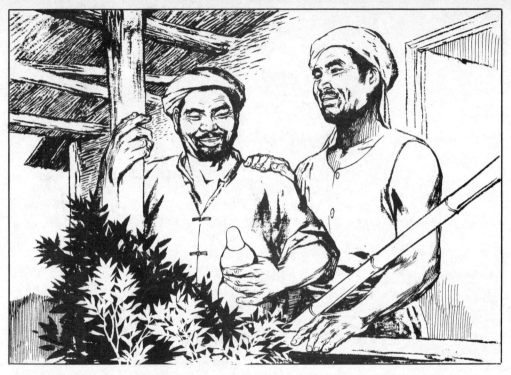

（42）"那么，你为这事才上岭的了？"老药匠忙问。老看山员点点头，压低喉咙说："说实话，他还年轻，又没有见过这种场合。"

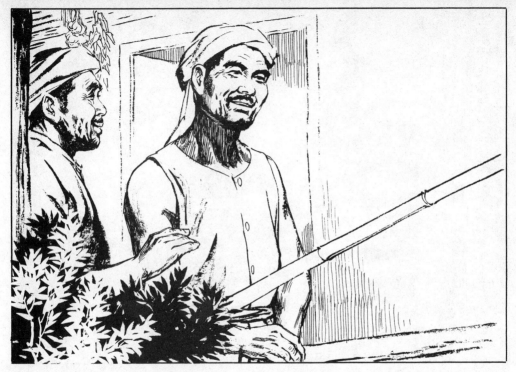

（43）老药匠也压低喉咙说："你呀，运气倒好。"老看山员流露出对年轻人满意的神色，说："是长沙来的知识青年，叫陈小名。"

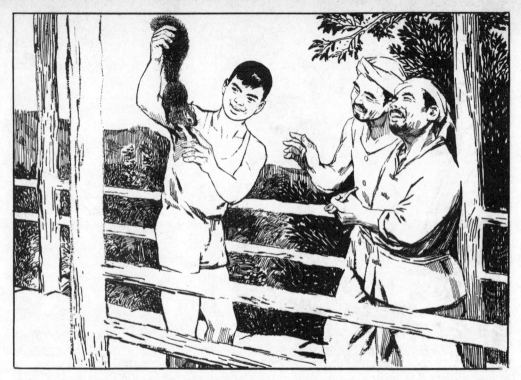

（44）正说着，陈小名提着松鼠的尾巴上来了。他找了把菜刀，要把这只小松鼠办成一席丰盛的晚餐，款待两位从岭下来的老人。

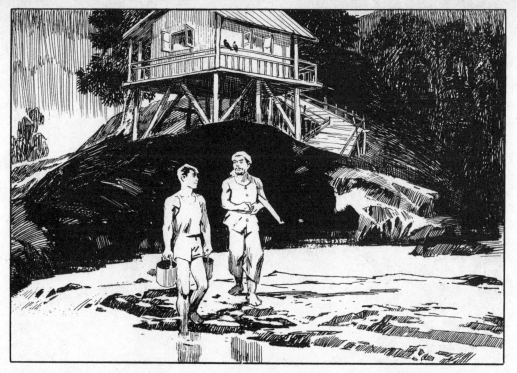

（45）老看山员关切地问他，这些天是怎么过的，碰到些什么困难。陈小名说："我又好好钻研了一遍《矛盾论》和《实践论》。前几天，老吴到了这里，我请教了他一整夜。"

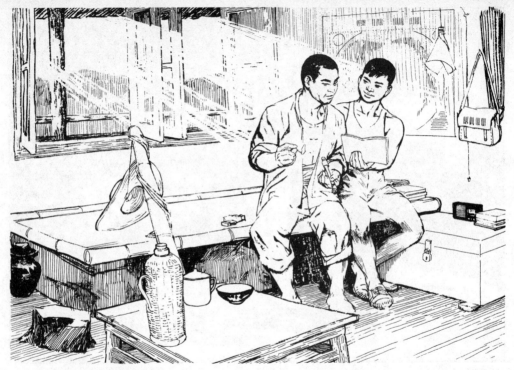

（46）陈小名兴致勃勃地叙述着当时的情景。那天，老吴一早来到尖子岭，他立即从床头边拿出毛主席著作，翻到书中作了记号的、表示弄不清的地方，请老吴给指点指点。

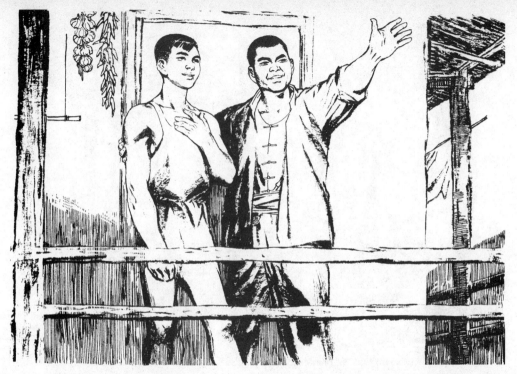

（47）老吴拉着他走到台子口，说："毛主席教导我们，'真正亲知的是天下实践着的人'。你要能看清这方圆几百里的每一座山坡，每一片树林，可得多到寨子里去走走，拜贫下中农为师，恭恭敬敬地当小学生。"

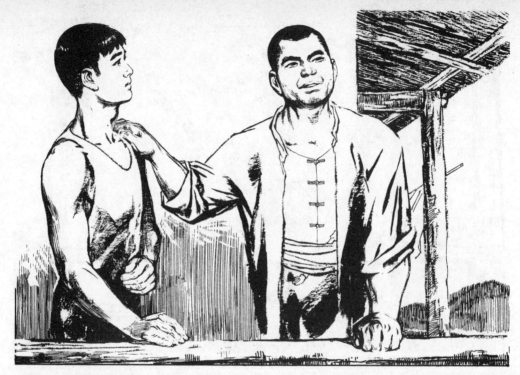

（48）老吴继续说：“我们不仅要看清森林里的千变万化，更要看到五洲四海的风云，把看山工作与中国革命、世界革命紧紧地联系起来！小名，只有这样，才能接好老一辈革命的班！”

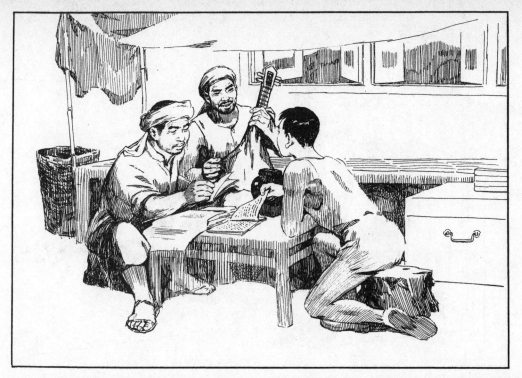

（49）听了陈小名的叙述，老人放心多了，他从竹背篓里掏出书和报纸，还有干青菜、茶油和盐巴，最后掏出了一把绷着弦的月盘子。

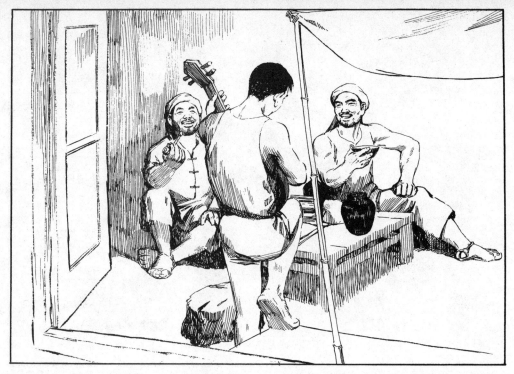

（50）这下可把陈小名乐坏了，他把月盘子抱在怀里，拨出山泉流水般悠扬的乐音。

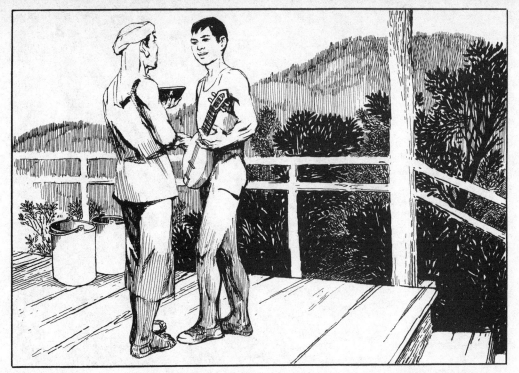

（51）过了一会，老看山员问陈小名，气象站今天怎么说？陈小名告诉他，说傍晚有大雷雨，已给每个大队都挂了电话，只有拉达寨没人在屋，找了三次才找到个小娃儿，要他去转告王队长。

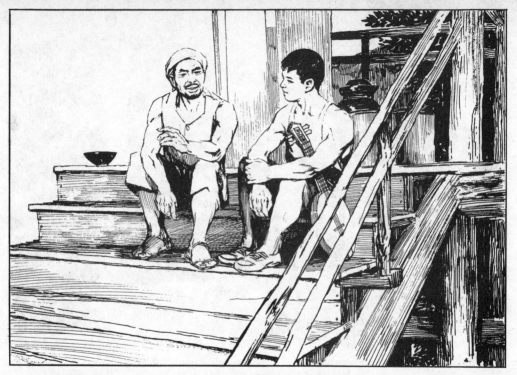

（52）说到这里，陈小名准备再去挂个电话。老看山员说："不用了，我才从那里来。"原来，老看山员也听了气象报告，可是拉达寨人都上山背包谷去了，便绕道去通知了他们。

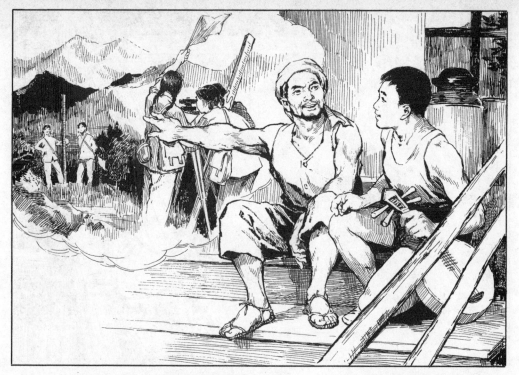

（53）陈小名急着要老看山员谈谈岭下情况。老看山员喜孜孜地说："行，我先说一件事情。我们这山界上就要修公路了。测量工人都来了，扛着一大把红红绿绿的花杆子。"

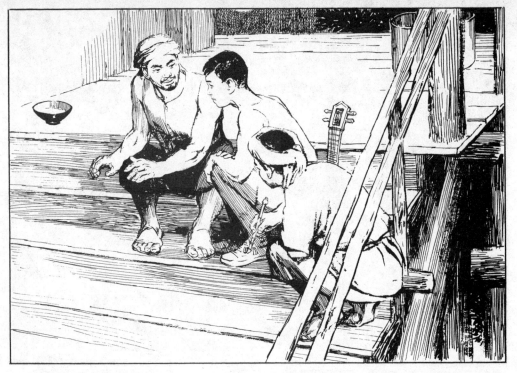

（54）陈小名激动地说："是真的吗？那太好了。这木材运出去就方便了。"老药匠也抢着说："山界上兴许还要办工厂哩。"老看山员嘱咐陈小名，可要看好这树林子。

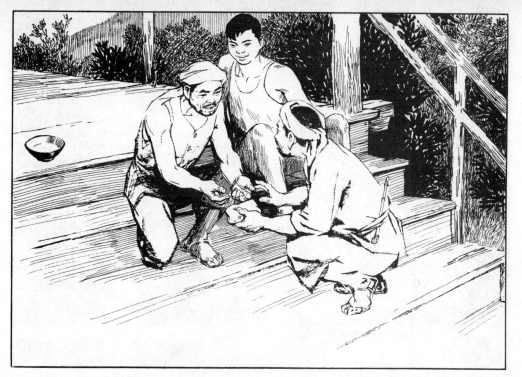

（55）这时，老药匠从贴身的衣荷包里，摸出个桐叶子包包，说："老哥呀，这都是治你胸口痛病的好草药呀！"老看山员感激地接过来："老伙计，真是难为你了。"

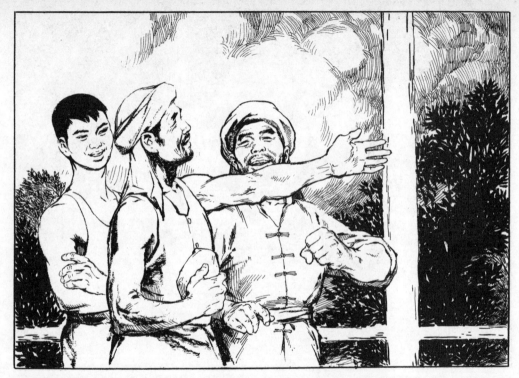

（56）老药匠说："说啥子话哟。你不是常说，还想看看共产主义吗？""呵呵，"老看山员开怀地笑道，"咱们是越活越年轻，真想看看共产主义呀！"

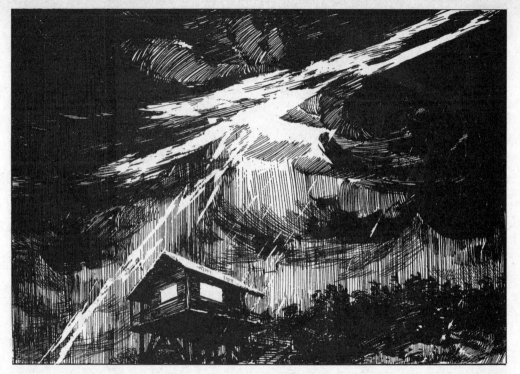

（57）不知不觉间，风起来了，森林里呜呜呜地叫着。一会儿，台子边的树叶上，就响起沙沙啦啦的雨声。突然，一道雪亮的火闪划过大森林，接着就是爆炸般的雷声。

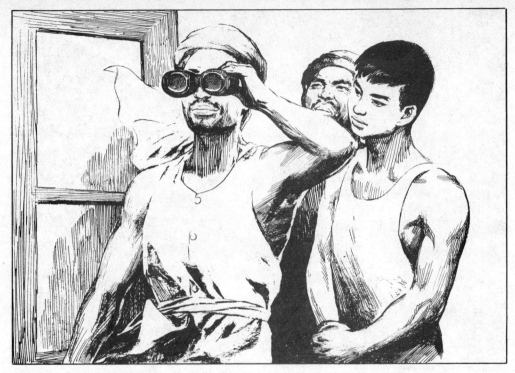

（58）这时候，老看山员正站在瞭望台的窗口边，举着望远镜，聚精会神地看着眼前这变幻莫测的场面。老药匠和陈小名紧挨着站在他的旁边。

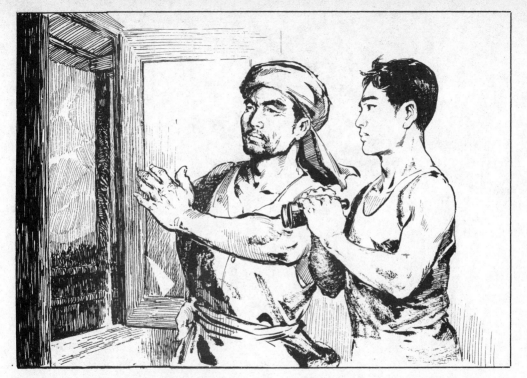

（59）又是一个惊天动地的炸雷劈下来。老看山员把望远镜递给陈小名，大声地说："注意观察。"

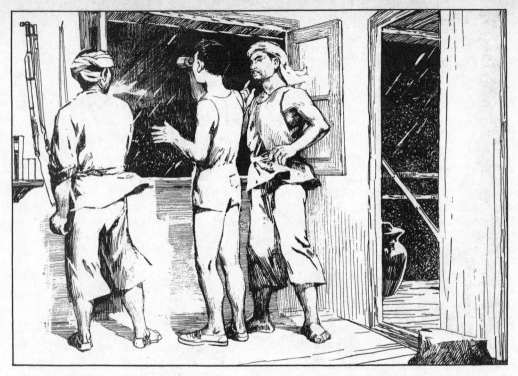

（60）稍待了一会，老看山员问："发现什么没有？"陈小名有点紧张："发现了，山林起火了。""方向？""西，偏南。"

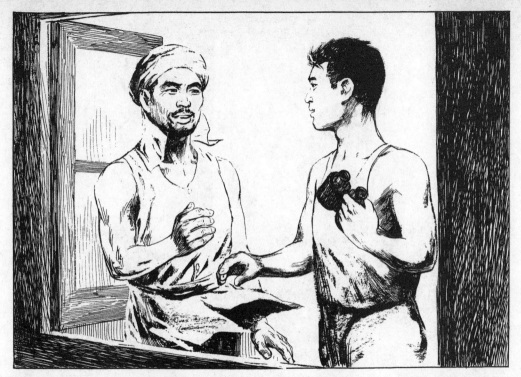

（61）老看山员不满意这个回答，要他报得更准确些。陈小名补充说："二十五度。""距离？""约十八公里。"接着陈小名又说出了在哪个公社和大队。

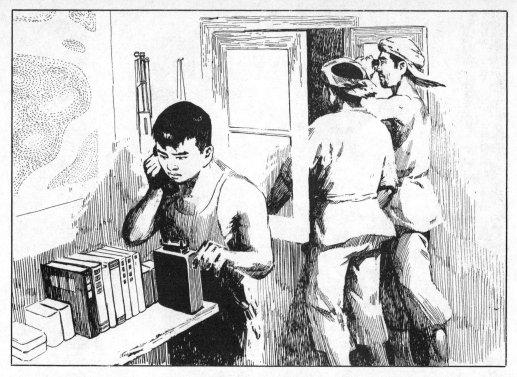

（62）老看山员扬起右手在空中一劈，表示满意，然后果断地命令："报警！"陈小名摇通了电话，报出火警。

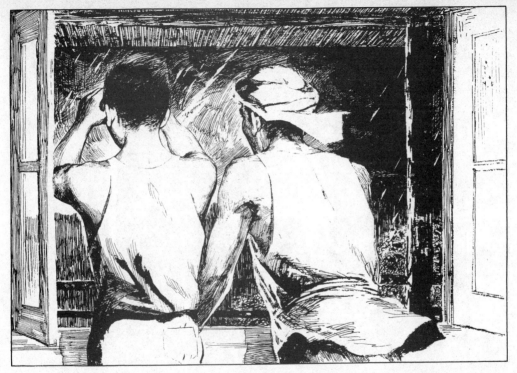

（63）火闪，炸雷，震耳欲聋的巨响。又一次森林起火，又一次报警。隆隆的"炮声"，冲天的"战火"，紧张的情绪，准确的判断，决定着这里的一切。

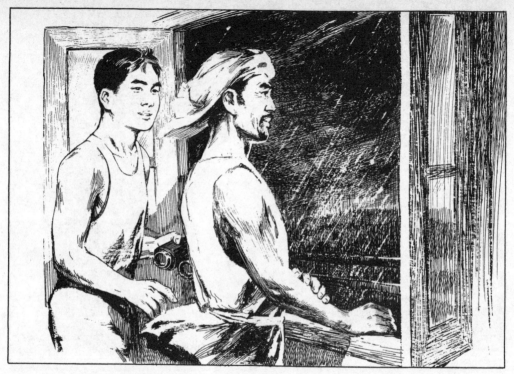

（64）这多像一场战争，老看山员就像是一位身经百战的老将军，正站在指挥台上，同陈小名一起，调动千军万马，向"敌军阵地"发起了顽强的攻击。不一会，陈小名报告说："山火已被扑灭了。"

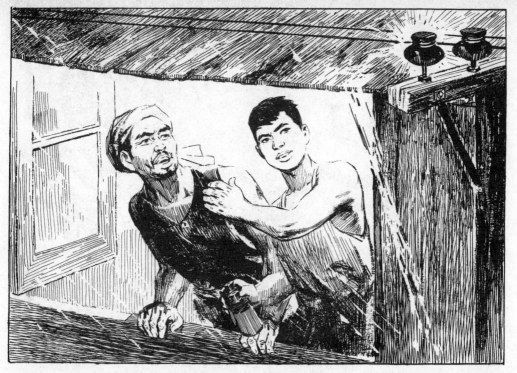

（65）老看山员仍然警惕地观察着，他用鼻子吸了吸，觉出了一股难闻的橡皮臭，抬头一看，只见台子外边的电线杆上，"叭叭叭"直冒火花。眼看一场严重的事故就要发生了。

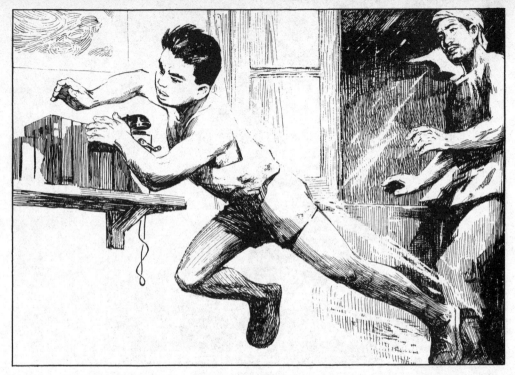

（66）他正要跳过去抓斧头，陈小名却抢在老人的前面，提起开山斧，一斧砍断电线，身子扑在电话机上。他这几个动作，几乎是在同一瞬间完成的。

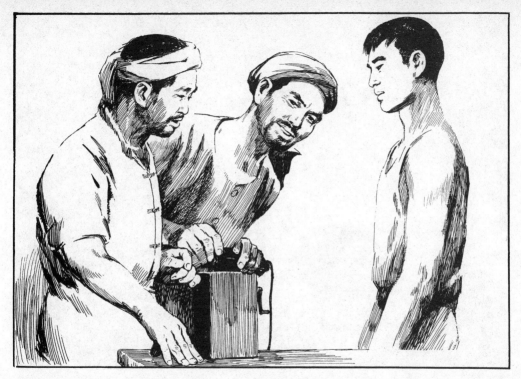

（67）就在这一瞬间，哗啦啦，一个炸雷，天塌地陷般劈下来。老看山员看到小名机警果敢地排除了险情，赞叹地说："好玄呀！"

（68）就在这时，从正南方，在望远镜的光圈里，冒起一柱浓烟，冲起了一股大火。陈小名立刻判断出，大火是在三公里地方拉达大队的杉树林。

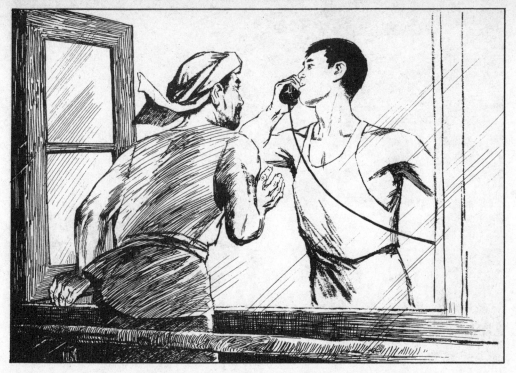

（69）老看山员急令报警，并补充说："告诉他们火势来得很猛，要快些出动！"陈小名摇动电话机，向拉达大队报警。

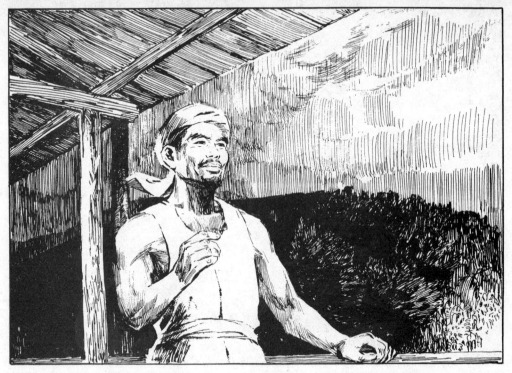

（70）老看山员心里很清楚，这场山火来得不一般，那地方风势大，林子密，山火发的快，蔓延开来，真不得了！等了好一会，那火势却一点也没倒威。偏在这时候，雨又停了。

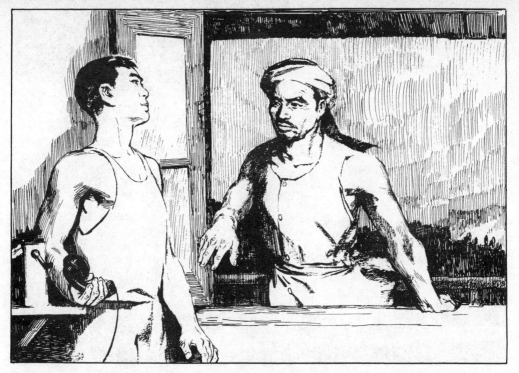

（71）陈小名打过电话后，告诉老看山员："拉达寨能出门的人全动员了，可是火太大，扑不灭！"山火烧着杉树林，好像烧灼着老看山员的心啊！他果断地说："报告护林防火指挥部，在附近大队调人！"

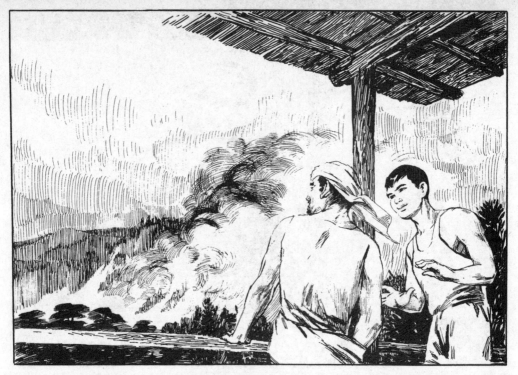

（72）半点钟过去了，火势却更加猛烈。火光冲天，浓烟滚滚，把半个天烧红了，又染黑了。老看山员难过地说："这样拖一分钟，就要烧掉多少树啊！"陈小名赶紧再摇电话，建议指挥部再加人。

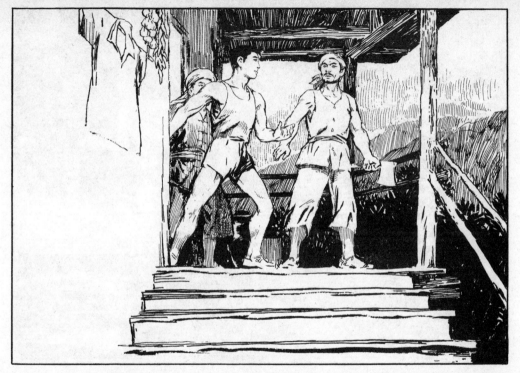

（73）这时，老看山员又说："看来，我还得去拉达寨一趟。"陈小名考虑老人身体不好，急着要自己去。老看山员哪肯答应，提着开山斧，准备走了。

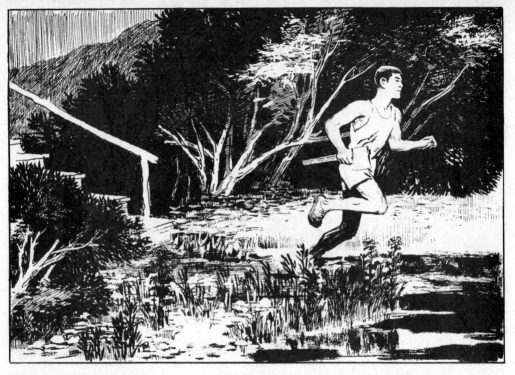

（74）陈小名坚决地说："向大伯！我去！"一手接过老人手中的开山斧，跳出瞭望台，消失在夜色中了。

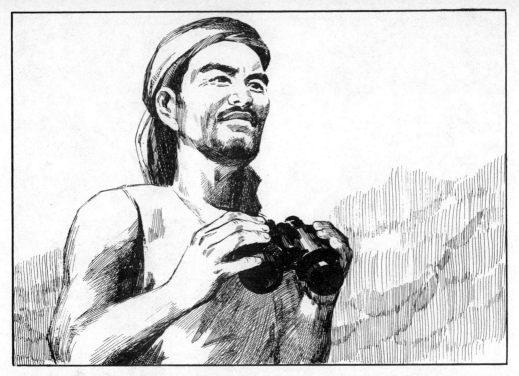

（75）在望远镜的光圈里，老看山员终于看见，拉达寨杉树林的火势已经被控制了。后来，杉树林的火势渐渐倒威了。老看山员沉重的心情也轻松下来。

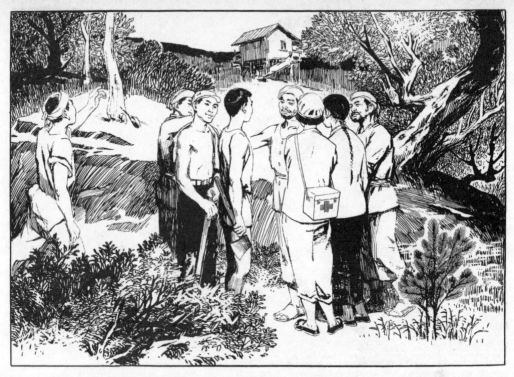

（76）天亮时，陈小名在社员们陪同下，回到了尖子岭。老看山员见他身上滚满了泥水，散发出一股浓烈的烟火味，怜爱地说："小名，你受累了。"

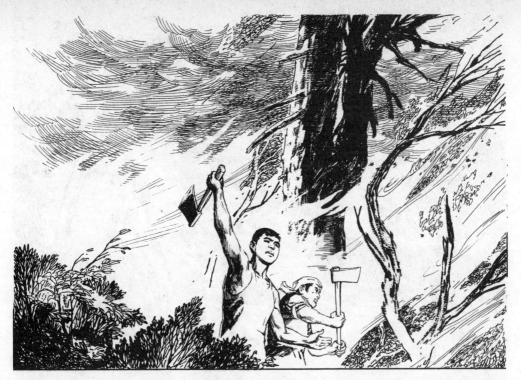

（77）社员们翘起大拇指，夸奖着陈小名在扑灭山火中的英勇情景。陈小名一口气跑到拉达寨杉树林火场，就和大伙儿一起，挥着开山斧，朝前边砍去。

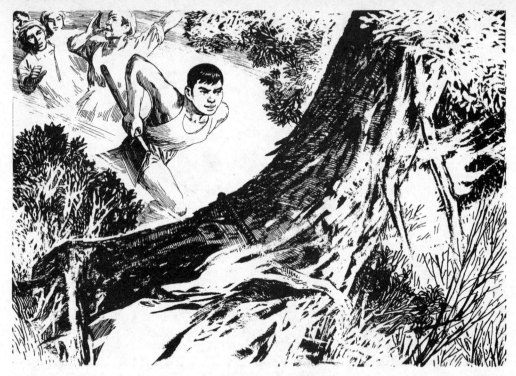

（78）人们甩动着长把弯刀，在燃烧着的杉树林子的周围，砍出了一条宽阔的隔离带。陈小名冲在大伙儿的前头，奋勇地向火舌压去。

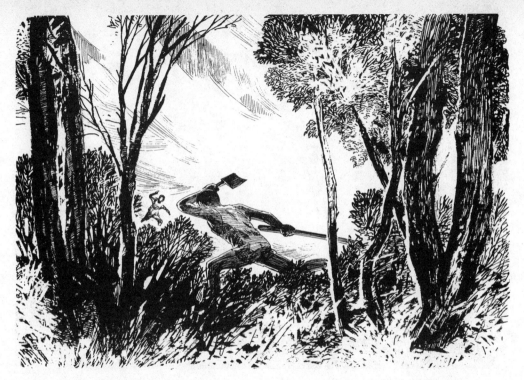

（79）突然，有个社员掉进了火场，情势十分危急。陈小名眼明手快，拣了根木棒，往火里冲。

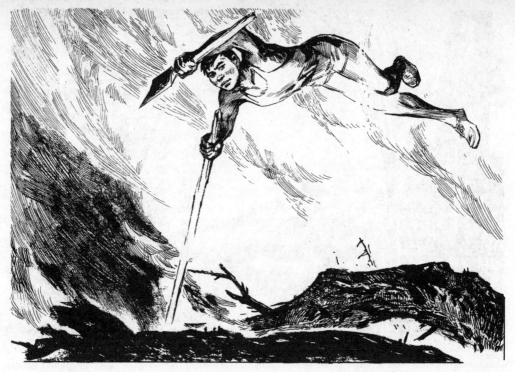

（80）由于火势太猛，头两回没冲进去。"为人民利益而死，就比泰山还重"。陈小名耳边响起了亲切的声音，勇猛地冲进了火堆。

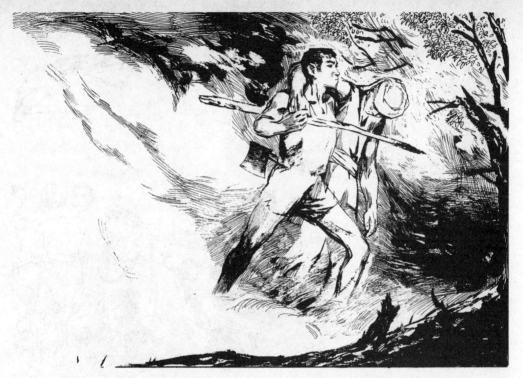

（81）陈小名艰难地搜索了一阵，找到了那位受伤的社员，赶紧背起，往安全地带转移。

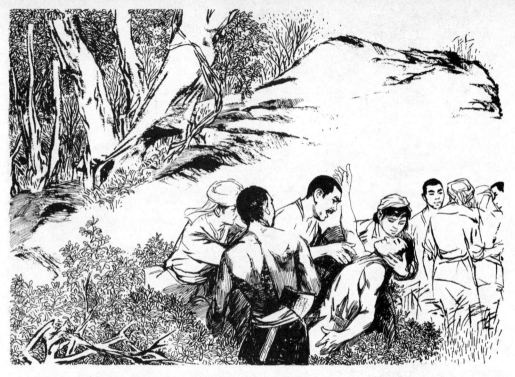

（82）赶到隔离地带，陈小名头发被火烧着，脚还受了伤。他把社员放定时，头一晕，只觉得昏天转地，倒下了。

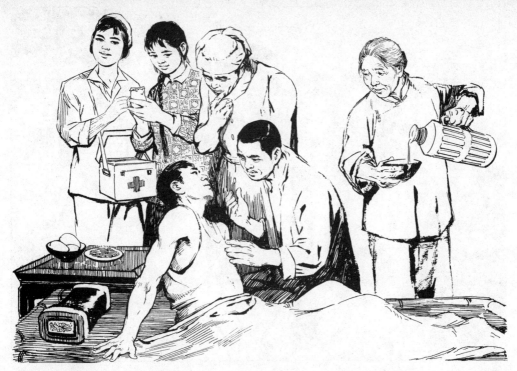

（83）赤脚医生连忙进行急救。好一会，陈小名才慢慢苏醒过来，开口就问："那位乡亲……怎样了？"被救社员含着热泪说："同志，你真是我们贫下中农的贴心人呀！"

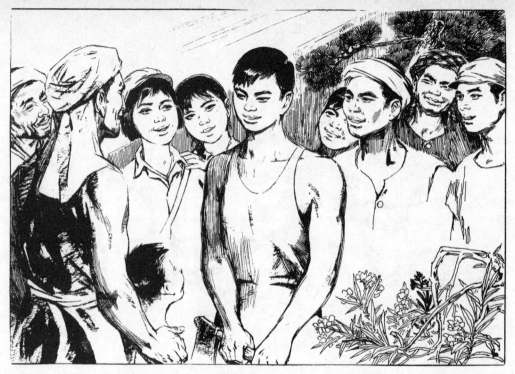

（84）"不！我还做得很不够，距离党和贫下中农的期望，还差得远哩！"
陈小名不好意思地说。

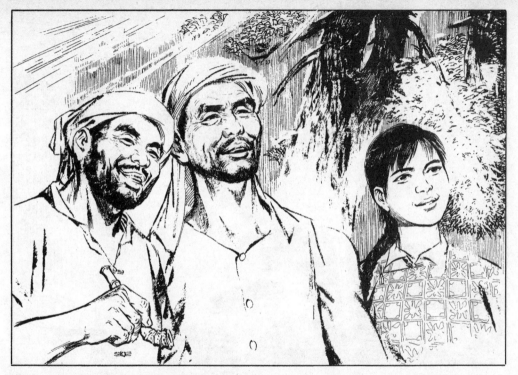

（85）两个老人满意地点着头，老看山员充满深情地说："我说老伙计呀，有了这么好的后一代，我们还有什么不放心呢。"老药匠点点头，激动地说："是啊，是啊，我们要好好跟他们学习哩。"

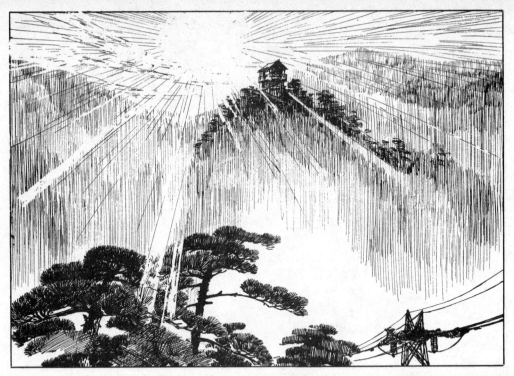

（86）太阳出来了，大森林沐浴在万道金光里。人们极目远眺，只见几只山鹰，纵情地在林海上打着盘旋。在他们脚下，那绿色的波涛，伴着月盘子激昂的旋律，正向着远方汹涌奔腾而去。

森林曲

孙健忠	原　著
陈梅鼎	改　编
群　力	绘　画
康　健	责任编辑

上海 人民美术出版社 出版发行

上海长乐路672弄33号 电话：54044520

上海中华商务联合印刷有限公司印刷

开本787×1092 1/32　印张：3

2012年10月第1版 2012年10月第1次印刷

印数：0001-4000

ISBN 978-7-5322-8121-3

定价：29.00元

虽经多方努力，但直到本书付印之际，我们仍未与部分作者联系上。本社恳请陈梅鼎等先生及其亲属见书后尽快来函来电，以便寄呈稿酬，并奉样书。